RUSTIC

AND ROUGH-HEWN

ALPHABETS

RUSTIC
AND ROUGH-HEWN
ALPHABETS

100 Complete Fonts

Selected and Arranged by

DAN X. SOLO

from the
Solotype Typographers Catalog

DOVER PUBLICATIONS, INC. · NEW YORK

Copyright © 1991 by Dover Publications, Inc.
All rights reserved under Pan American and International Copyright Conventions.

Published in Canada by General Publishing Company, Ltd., 30 Lesmill Road, Don Mills, Toronto, Ontario.
Published in the United Kingdom by Constable and Company, Ltd., 3 The Lanchesters, 162–164 Fulham Palace Road, London W6 9ER.

Rustic and Rough-Hewn Alphabets: 100 Complete Fonts is a new work, first published by Dover Publications, Inc., in 1991.

DOVER *Pictorial Archive* SERIES

Manufactured in the United States of America
Dover Publications, Inc., 31 East 2nd Street, Mineola, N.Y. 11501

Library of Congress Cataloging-in-Publication Data

Solo, Dan X.
 Rustic and rough-hewn alphabets : 100 complete fonts / selected and arranged by Dan X. Solo from the Solotype Typographers catalog.
 p. cm. — (Dover pictorial archive series)
 ISBN 0-486-26716-4
 1. Type and type-founding—Rustic type. 2. Printing—Specimens. 3. Alphabets. I. Solotype Typographers. II. Title. III. Series.
 Z250.5.R87S65 1991
 686.2′24—dc20 90-24680
 CIP

Animated Latin

ABCDEFGH
IJKLMNOP
QRSTUVW
XYZ

abcdefghijk
lmnopqrstu
vwxyz;!?
1234567890

Annie Oakley

ABCDEFGHIJKL
MNOPQRSTU
VWXYZ&

abcdefghijklmno
pqrstuvwxyz

$1234567890

ANTIQUE No. 14

ABCDEFGHI
JKLMNOPQR
STUVWXYZ&

abcdefghijklm
nopqrstuvwxyz

;!?$¢

1234567890

BLACK CASUAL

ABCDEF

GHIJKL

MNOPQ

RSTUV

WXYZ&

!;?

BLADE DISPLAY

ABCDEFG

HiJKLMNO

PQRSTUV

WXYZ

1234567890

Block Schwer

ABCDEFGHI
JKLMNOPQR
STUVWXYZ
abcdefghi
jklmnopqr
stuvwxyz
1234567890
!?;$

BODIE BOUNCE

ABCDEFGHI
JKLMNOP
QRSTUVW
XYZ&;?!$

1234567890

BODIE BOUNCE OPEN

ABCDEFGHI
JKLMNOP
QRSTUVW
XYZ&;?!$

1234567890

Bolide

ABCDEFGH
IJKLMNOPQ
RSTUVWXY
Z

abcdefghijklmno
pqrstuvwxyz

1234567890

CARTOON BOLD

ABCDEFGHI
JKLMNO
PQRSTUVW
XYZ
&;-'!?
I
234567890

Chalk Roman

ABCDEFGH
IJKLMNOPQR
STUVWXYZ

abcdefghijklmno
pqrstuvwxyz

&

1234567890;'-?!

CHINA BRUSH

ABCDEF
GHIJKLM
NOPQRS
TUVWXY
Z&!?

$1234567890

Choc

A B C D E F G H I
J K L M N O P Q R
S T U V W X Y Z
? & ; !
a b c d e f g h i
j k l m n o p q r
s t u v w x y z
$ 1 2 3 4 5 6 7 8 9 0 ¢

Choco Tree

ABCDEFGHIJ

KLMNOPQRSTU

VWXYZ&

abcdefghijklm

nopqrstuvw

xyz-:"!?$c

1234567890

Classic Rubber Stamp

ABCDEFGH
IJKLMNOP
QRSTUVW
XYZ&;!?
abcdefghijk
lmnopqrstu
vwxyz
1234567890

CLOWNAROUND

ABCDEFGHI
JKLMNOPQRST
UVWXYZ&

1234567890$,.?!

CLOWNAROUND OPEN

ABCDEFGHI

JKLMNOPQRST

UVWXYZ&

1234567890 $¢?!

CORNBALL

ABCDEFGHI
JKLMNOPQR
STUVWXYZ

&;!? $¢

1234567890

COUNTRY BARNUM

A B C D E
F G H I J K
L M N O P
Q R S T U V
W X Y Z

CUGAT

ABCDEF
GHIJKL
MNOPQ
RSTUV
WXYZ

DANCER

ABCDEF
GHIJKL
MNOPQ
RSTUVW
XYZ

Edrick

ABCDEFGHI
JKLMNOPQR
STUVWXYZ
1234567890
abcdefghi
jklmnopqr
stuvwxyz
&;!?$¢

Erratick Light

ABCDEFG
HIJKLMNOP
QRSTUVW
XYZ&.,!?
abcdefghijk
lmnopqrstuvw
xyz
$1234567890

Estro

ABCDEFGHI
JKLMNOPQR
STUVWXYZ

abcdefghijklm
nopqrstuvw
xyz&;!?

$1234567890¢

FIELDSTONE

A B C D E F
G H I J K
L M N O P Q
R S T U V

W X Y Z &

Fractured Typewriter

ABCDEFGH
IJKLMNOP
QRSTUVWX
YZ12345678
9&0
abcdefghi
jklmnopq;
rstuvwxyz

Gong

ABCDEFG
HIJKLMNOP
QRSTUVW
XYZ

abcddeemerfghijk
llmnopqrsstuo
waryzg&;!?$¢

1234567890

27

GOTHAM CITY

ABCDEFG

HIJKLMNOP

QRSTUVW

XYZ&

1234567 8

90

Graffito Bold

ABCDEFGHI JKLMNOPQR STUVWXYZ

abcdefghi jklmnopqr stuvwxyz

&;!?sc

1234567890

Grant Rustic

ABCDEFGHIJ
KLLMNOPQRST
UVWXYZ&!?

abcdefghijklmnop
qrstuvwxyz

$1234567890

HACKER

ABCDE
FGHIJK
LMNOP
QRSTU
VWXYZ
123456
7890

HAMILTON

A B C D E F
G H I J K L M
N O P Q R S
T U V W X Y
Z ? ! ; $ ¢ €
1 2 3 4 5
6 7 8 9 0

Hearst Italic

ABCDEFGHIJ
KLMNOPQR
STUVWXYZ

abcdefghijklmn
opqrstuvwxyz
&;!?$
1234567890

Hearst Roman

ABCDEFGH
IJKLMNOPQ
RSTUVWX
YZ&;"!?$

abcdefghijklm
nopqrstuv
wxyz

1234567890

Hedge Row

ABCDEF
GHIJKLM
NOPQRST
UVWXYZ

abcdefghij
klmnopqrs
tuvwxyz

INTERLOCK LIGHT

AAABBBCCDDEEE

EEEFFGGHHIiiiJKKLL

LMMMMNNNOOOOPP

QRRRRSSSTTTTTU

UUVVWWXYYYYZ&

;!?$¢

1234567890

JABBERWOCKY

ABCDEF
GHIJKLM
NOPQRS
TUVWXY
Z&$¢?!

12345
67890

JAGGED

AABCDEFG
HIJKLMMN
∞∘OPQRSS
TUVWXYZ
&;=!?$

1234567890

KARTOON

ABCDEFGHIJK
LMNOPQRST
UVWXYZ
&;!?

$1234567890

LANTERN

ABCDEF
GHIJKLM
NOPQRST
UVWXYZ

&!?$

12345
67890

LINDEN

ABCDEF
GHIJKLM
NOPQRS
TUVW
XYZ

1234567
890$&!?

Lithotint Black

ABCDEFGHI
JKLMNOPQR
STUVWXYZ

abcdefghijklm
nnopqrsstuvw
xyz&;?!Ch Th
1234567890

LOBBY ART

ABCDEFG
HIJKLMN
OPQRST
UVWXYZ

LYDIA

ABCDEFGHIJ
KLMNOPQRS
TUVWXYZ&

.,'!?

1234567890

MADISON

AABBCCDDEEF
GGHIIJKLMMM
NNOOOOPPQRRS
STTUUVVW
XYYZ&;!

MOD CASUAL

ABCCDEEF
GHIIJKLLMN
OOPQRRSSS
TTUVWXYZ

"E;!?P$"

1234567890

MOORISH

A B C D E F

G M I J K L

M N O P Q R

S T U V W

X Y Z

❋❋❋❋❋❋❋❋❋❋

& ; - ! ? $

Nantucket Italic

ABCDEFGHI
JKLMNOPQ
RSTUVWXYZ
abcdefghijklm
nopqrstuvwxyz
&;?!
$1234567890

Negrita Light

AABCDEFGHHH
IJKLMMNNOPQ
RSSTTUUVWXYZ

&.,:;-''?!

abcdefghhijkl
mnopqrstuvwxyz
1234567890

Negrita Open

AABCDEFGHR

IJKLMMNNOPQ

RSSTTUUVWXYZ

&.,:;-''?!

abcdefghhijkl

mnopqrstuvwxyz

1234567890

Notation Bold

ABCDEFGHI
JKLMNOPQR
STUVWXYZ

abcdefghi
jklmnopqr
stuvwxyz

& ; ! ?

1234567890

Ohio Bold Condensed

ABCDEFGH
IJKLMNOP
QRSTUV
WXYZ&

abcdefghijkl
mnopqrstuv
wxyz(;-'!?)
⌐1234567890⌐

Pangloss

ABCDEFGHI
JKLMNOPQR
STUVWXYZ

abcdefghijklm
nopqrstuvw
xyz

1234567890

PARABLE

A B C D E F

G H I J K L

M N O P Q

R S T U V

W X Y Y Z

Pen Print Bold

ABCDEFGHI
JKLMNOPQRS
TUVWXYZ&

abcdefghijklmno
pqrstuvwxyz
$1234567890;!?

Personality Script

A B C D E F G H I
J K L M N O P Q
R S T U V W X Y Z
&;!?

a b c d e f g h i j
k l m n o p q r
r s t u v w x y z

Pie Cut

ABCDEFGHI
JKLMNOPQRS
TUVWXYZ &

abcdefghijklm
nopqrstuvwxyz

$.,:;!?

1234567890

Plymouth

ABCDEFGHI
JKLMNOPQRS
TUVWXYZ&

abcdefghijklmn
opqrstuvwxyz

;!?$

1234567890

Primitive

A B C D E F G
H I J K L M N
O P Q R S T U
V W X Y Z &
a b c d e f g h i j k l
m n o p q r s t u v
. w x y z ,
1 2 3 4 5 6 7 8 9 0

Publicity Gothic
Outline

ABCDEFGH
IJKLMNOP
QRSTUVW
XYZ;!?&$
abcdefghi
jklmnopq
rstuvwxyz
1234567890

Puritan

ABCDEFG
HIJKLMNO
PQRSTUV
WXYZ&

abcdefghijklmno
þqrstuvwxyz

1234567890
$;!?

Quaint Roman Narrow

ABCDEFGHI
JKLMNOPQR
STUVWXYZ

abcdefghi
jklmnopqr
stuvwxyz
&;?!

$1234567890¢

Quarry Shaded

ABCDEFGHIJ
KLMNOPQRSTU
VWXYZ &,:!?

abcdefghijklmn
opqrstuvwxyz

1234567890$

Quest Shaded

ABCDEFGHIJ
KLMNOPQRS
TUVWXYZ

abcdefghijklmn
opqrstuvwxyz

&;!?

1234567890$

Quota Rustic

ABCDEFGHIJ
KLMNOPQRS
TUVWXYZ

abcdefghijkl
mnopqrstu
vwxyz
&¡!?

1234567890$

RADIOGRAM

ABCDEFG
HIJKLMN
OPQRSTU
VWXYZ&$
12345678
90?;!

Robur Woodgrain

ABCDEFGHI
JKLMNOPQRS
TUVWXYZ&

abcdefghijklm
nopqrstuvw
xyz&c.;:!"-?$

1234567890

Rugged Roman

ABCDEFGHIJ
KLMNOPQRS
TUVWXYZ&

abcdefghijklm
nopqrstuvwxyz
Th ct ra rs st th ty
1234567890

RUSTIC
WHITESHADOW

ABCDEFGH
IJKLMNOP
QRSTUVW
XYZ&;!?$1
2345678 90

Sara Elizabeth

A A A A B B B B C C C C C D
D D E E E E E F F F G G G
H H H I I I J J J K K K K L
L L M M M N N N N O O O O
P P P P Q Q Q R R R R R S
S S S T T T T U U U V V W
W W X X Y Y Y Y Z Z Z
& ¿ ¡ ? ? ! ! $ ¢ 1 1 2 2 3 3
4 4 5 5 6 6 7 7 8 8 9 0

SCHOOLDAZE

AABCDEEFGH
IiJKLLMNOOP
QRRSSZTTUV
WXYYZ &and
!?:

1122334455 66
778899 00 $ ¢

SCRAFFITO

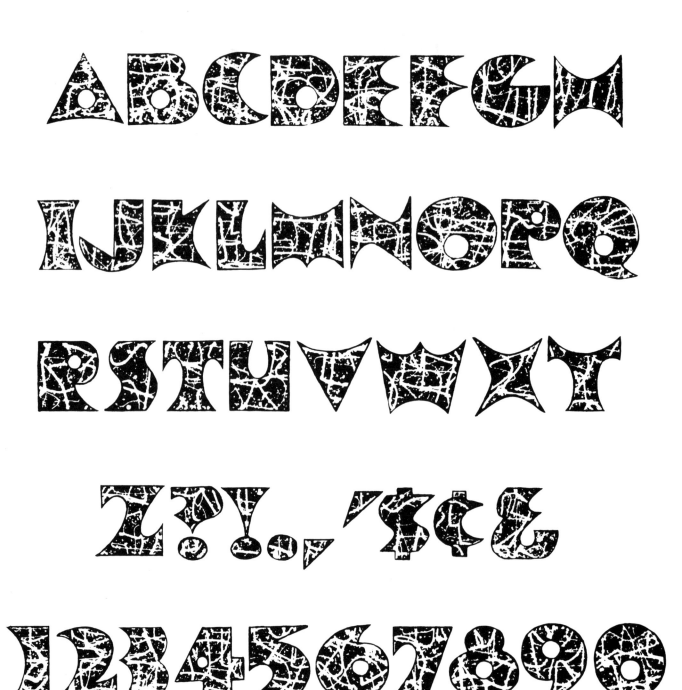

ABCDEFGH
IJKLMNOPQ
RSTUVWXY
Z?!.,;'$¢&
1234567890

Shepherd

ABCDEFG
HIJKLMNOP
QRSTUVW
XYZ&;-!?

abcdefghijklmno
pqrstuvwxyz

$1234567890

Spiral

ABCDEFGHI
JKLMNOP
QRSTUVW
XYZÆŒ

abccdeefghijklmnñ
opqrstuvwxyzth

◎

&1234567890$!?

SPLIT WIDE

ABCDEF

GHIJKLM

NOPQRS

TUVWXY

Z

!?;'$¢

12345

67890

STANFORD

ABCDE

FGHIJK

LMNOP

QRSTU

VWXYZ

Studio

ABCDEFGHI
JKLMNOPQR
STUVWXYZ&

abcdefghi
jklmnopqr
stuvwxyz

1234567890$

STUNTMAN

ABCDEFG

HIJKLM

NOPQRST

UVWXYZ

Stuyvesant

ABCDEFGHIJ
KLMNOPQR
STUVWXYZ&

!?;-"

abcdefghijklmn
opqrstuvwxyz

TEAHOUSE

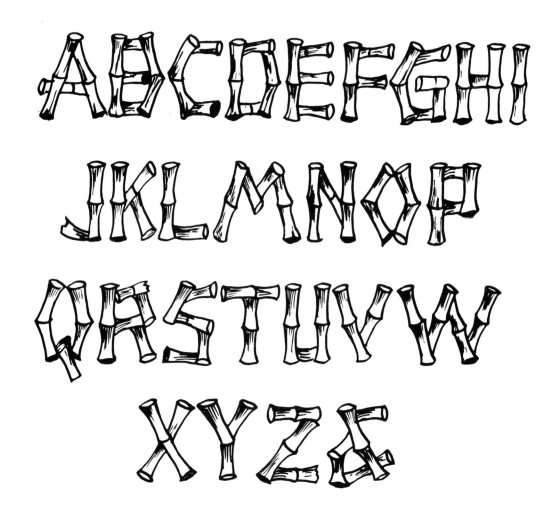

A B C D E F G H I
J K L M N O P
Q R S T U V W
X Y Z &

-

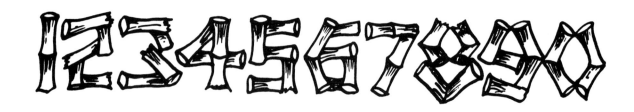

1 2 3 4 5 6 7 8 9 0

TELEPHONE GOTHIC

ABCDEFG

HIJKLMNO

PQRSTUV

WXYZ

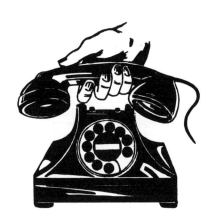

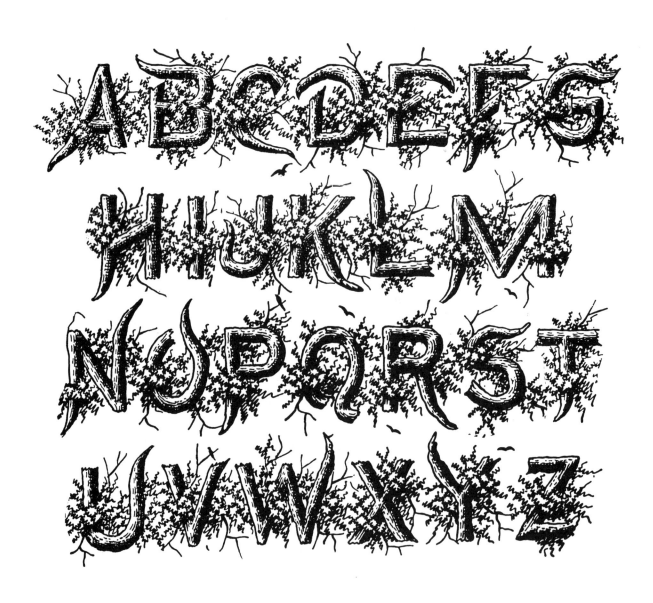

THICKET

ABCDEFG
HIJKLM
NOPQRST
UVWXYZ

Ticonderoga Bold

ABCDEFGHI
JKLMNOPQR
STUVWXYZ

abcdefghi
jklmnopqr
stuvwxyz

&;!?¢$

1234567890

Ticonderoga Light

ABCDEFGHI
JKLMNOPQR
STUVWXYZ

abcdefghi
jklmnopqr
stuvwxyz

&;!?$¢

1234567890

Tomahawk

ABCDEFGH
IJKLMNOPQ
RSTUVWXYZ

abcdefghijklmn
opqrstuvwxyz

&;!?¢$

1234567890

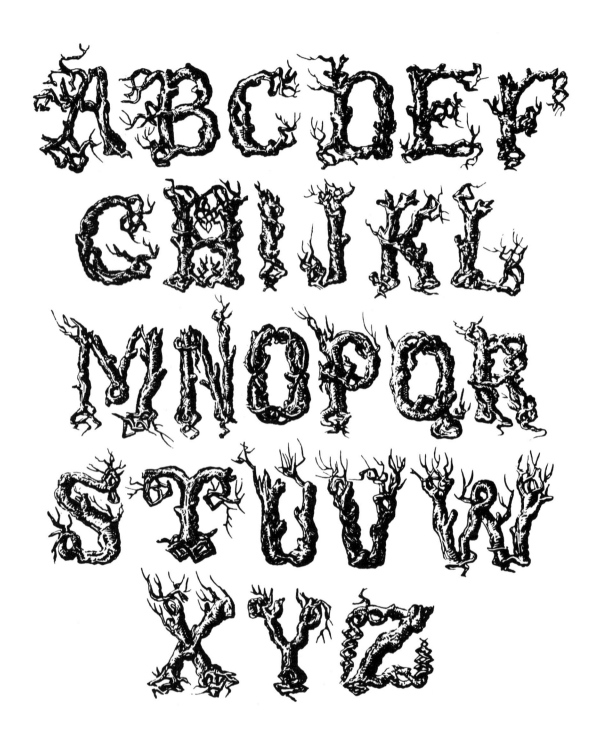

TOPIARY

ABCDEF
GHIJKL
MNOPQR
STUVW
XYZ

TRADING POST BOLD

ABCDEFG
HIJKLMNO
PQRSTUV
WXYZ&

!?;$¢

1234567890

Tumbleweed

ABCDEFGH
IJKLMNOPQ
RSTUVWX
YZ&;!?

abcdefghijklmno
pqrstuvwxyz

1234567890

TYLER

ABCDEFG
HIJKLMN
OPQRST
UVWXYZ
&
1234556
7890$?!
...

VLADIMIR

A B C D E F
G H I J K L M
N O P Q R S
T U V W X Y Z
& ; $! ? ¢
✳
1 2 3 4 5 6 7 8 9 0

Woodcut

ABCDEFGHIJ
KLMNOPQRST
UVWXYZ&;!?

abcdefghijkl
mnopqrst
uvwxyz

$1234567890¢

Woodcut Fineline

ABCDEFGHI
JKLMNOPQR
STUVWXYZ

abcdefghi
jklmnopqr
stuvwxyz

&,!?$¢

1234567890

WOODCUT SHADED INITIALS

A B C D E F
G H I J K L M
N O P Q R S
T U V W X Y
Z & ! ?

WOOLLY WEST

ABCDEFGHI
JKLMNOPQR
STUVWXYZ

&;!?$¢

1234567890

Wormwood

ABCDEFGHIJKLM
NOPQRSTUVWXYZ

abcdefghijklmno
pqrstuvwxyz

$123456789O&.,!?

YAHOO

ABCDEFG
HIJKLM
NOPQRST
UVWXY
Z

YIPPIE

ABCDEFGHI
JKLMNOP
QRSTUVW
XYZ&;?!$¢

✳

1234567890

YIPPIE NARROW

ABCDEFGHI
JKLMNOPQRST
UVWXYZ&

1234567890$,-!?

YIPPIE NARROW OUTLINE

ABCDEFGHI
JKLMNOPQRST
UVWXYZ&

1234567890$,!?

YIPPIE OPEN

ABCDEFGHI
JKLMNOP
QRSTUVW
XYZ&;?!$¢

♪

1234567890